數字篇

# 小學生成語

# 硬筆字帖

# 目錄

良好的寫字姿勢　4

正確的握筆方法　5

筆順基本原則與字體結構　6

本書指引　7

## 一畫

一刀兩斷　8

一孔之見　8

一心一意　9

一日千里　9

一日三秋　10

一丘之貉　10

一本正經　11

一帆風順　11

一表人才　12

一往情深　12

一無所有　13

一言九鼎　13

一成不變　14

一呼百應　14

一言難盡　15

一針見血　15

一見如故　16

一見鍾情　16

一視同仁　17

一望無際　17

一廂情願　18

一揮而就　18

一落千丈　19

一勞永逸　19

一意孤行　20

一概而論　20

一筆抹煞　21

一朝一夕　21

一知半解　22

一鳴驚人　22

**一畫**
一蹶不振 23
一諾千金 23
一曝十寒 24

七手八腳 24
七零八落 25
九牛一毛 25
九死一生 26
入木三分 26
十全十美 27
十拿九穩 27
十萬火急 28

**三畫**
三五成羣 28
三心兩意 29
三令五申 29

三言兩語 30
三長兩短 30
三番兩次 31
三頭六臂 31
千言萬語 32
千辛萬苦 32
千軍萬馬 33
千恩萬謝 33
千頭萬緒 34
千篇一律 34
千方百計 35
千變萬化 35
孑然一身 36

**四畫**
不可一世 36
不名一文 37
不堪一擊 37

六神無主 38
六親不認 38
日上三竿 39
五光十色 39

**五畫**
半斤八兩 40
四分五裂 40
四平八穩 41
四通八達 41

**六畫**
百孔千瘡 42
百依百順 42

**八畫**
孤注一擲 43

**九畫**
風靡一時 43

**十一畫**
推三阻四 44
莫衷一是 44
殺一儆百 45

**十三畫**
萬眾一心 45
萬紫千紅 46
萬無一失 46
萬壽無疆 47

**十六畫**
舉一反三 47

# 良好的寫字姿勢

## 坐在椅子上的姿勢

開始寫字前，先調整一個良好的寫字姿勢是很重要的，因為良好的寫字姿勢不僅能保證書寫自如，減輕疲勞，還可以促進孩子身體的正常發育，預防近視、斜視、脊椎彎曲等多種疾病的發生。

良好的寫字姿勢包括以下四點：

一　上身坐正，兩邊肩膀齊平。

二　頭正，不要左右歪，稍微向前傾。

三　背直，胸挺起，胸口離桌子約一個拳頭的距離。

四　兩腳平放地上，並與肩同寬。

**溫馨提示**

● 依照孩子的身高和桌椅高度調整姿勢，才是最舒服又正確的坐姿。

## 手放在桌子上的位置

看着放在桌子上的字帖時，孩子未必能馬上就懂得如何去寫，父母可能會發現孩子總是不會把字寫在方格的中間，不是出界，就是集中寫在一邊。其實，當中還涉及孩子對空間和方格的掌握，以及能否自如地控制手放在桌子上的動作。

一　左右手平放在桌面上，左手按着紙，右手拿着筆。（若孩子是左撇子，則改為右手按着紙，左手拿着筆。）

二　眼睛和紙張的距離保持在20至30厘米。

**溫馨提示**

● 右手拿着筆時，注意光源要在左前方，避免手的影子擋到寫字的地方；左手拿筆時則相反。

● 寫字的姿勢不正確，就沒辦法寫出好看的字。眼睛如果距離紙張太近容易造成近視，身體或頭歪一邊則會導致斜視。坐姿不良也容易造成身體發育不良、駝背等問題，所以寫字時一定要坐好坐正。

# 正確的握筆方法

想寫出漂亮的字體，並不是單純靠練習的，背後還要學習正確的握筆方法。

一　以中指當作支點，中指、無名指、小指三指併攏。

二　筆桿靠在食指指根，不可以靠在虎口，無名指和小指放鬆，輕輕靠攏不需要用力。

三　拇指和食指自然彎曲，過度用力容易手痠，太輕則不好掌握筆畫。

四　筆不要拿太前或太後，手握着筆放在桌面時，筆能夠跟紙張保持45度角即可。

## 訓練手指肌肉的小運動

一　用剪刀剪紙
二　用筷子來夾不同形狀的東西
三　玩包剪泵遊戲
四　用刀切食物
五　用力擠牙膏
六　開關瓶蓋、搓泥膠

## 加強控筆方法的小遊戲

穿珠、倒水、拆拼玩具、開鎖、撕紙、扣鈕等小遊戲既輕鬆有趣，又能幫助孩子作出寫字前的準備。

食指握筆高度應低於拇指

# 與字體結構

## 1・從左到右

由兩個以上的部分組成，部首與其他字形部位左右排列而成，書寫順序從左到右。

字例：約　後

## 2・從上到下

部首與其他字形部位上下排列而成，書寫順序從上到下。

字例：學　思

## 3・從外到內

把字分成中間與外面，中間部分被外面筆畫包圍的字，筆畫順序從外到內。

字例：日　回

## 4・先橫後豎

橫與豎的筆畫相交時，先寫橫，然後寫豎。

字例：去　木

## 5・先撇後捺

撇與捺的筆畫相交時，先寫撇，然後寫捺。

字例：父　分

## 6・辶又最後寫

有辶、又偏旁時，辶、又最後寫。

字例：道　建

每個成語的解釋、例句、近義詞及反義詞。

硬筆書法字帖

## 一無所有

解釋　甚麼都沒有。

例句　洪水淹沒了他的莊稼，沖走了他的屋子，他變得一無所有了。

近義詞　一貧如洗

反義詞　富可敵國

一無所有

## 一言九鼎

解釋　比喻言辭極有份量。

例句　王老先生德高望重，一言九鼎，只要他說一句，甚麼都能辦到。

反義詞　人微言輕

一言九鼎

一
13

《小學生成語硬筆字帖》按照常用成語的筆畫來分類，讓小學生能夠由淺入深，逐步去認識每個成語的解釋、例句、近義詞及反義詞。同時亦能培養小學生對硬筆書法的習慣和興趣，從坐姿到執筆的方法都清楚說明。家長可陪伴孩子一同學習成語的內容，鼓勵孩子「拿起筆來學成語」。

《小學生成語硬筆字帖》全套四冊，包括數字篇、身體篇、動物篇及自然篇。

# 一刀兩斷

**解釋**

斷絕任何關係的意思。

**例句**

你既然這麼不顧情義，那我只有和你一刀兩斷了。

**反義詞**

藕斷絲連
形影不離

<table>
<tr><td></td><td></td><td></td><td>一</td></tr>
<tr><td></td><td>刀</td><td>刀</td><td>刀</td></tr>
<tr><td></td><td>兩</td><td>兩</td><td>兩</td></tr>
<tr><td></td><td>斷</td><td>斷</td><td>斷</td></tr>
</table>

# 一孔之見

**解釋**

比喻片面見解。常作謙詞。

**例句**

我所說的只是一孔之見，供你參考。

**近義詞**

孤陋寡聞

**反義詞**

博洽多聞

<table>
<tr><td></td><td></td><td></td><td>一</td></tr>
<tr><td>孔</td><td>孔</td><td>孔</td><td>孔</td></tr>
<tr><td>之</td><td>之</td><td>之</td><td>之</td></tr>
<tr><td>見</td><td>見</td><td>見</td><td>見</td></tr>
</table>

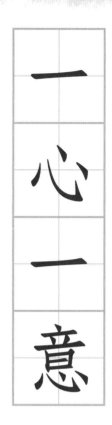

## 一心一意

**解釋**

專心於某事。

**例句**

只要我們一心一意，全力以赴，任何艱巨的任務都可以完成。

**近義詞**

全心全意

**反義詞**

三心兩意

一心一意

## 一日千里

**解釋**

形容發展十分迅速。

**例句**

香港的建築事業發展迅速，大有一日千里之勢。

**近義詞**

突飛猛進

**反義詞**

一落千丈

一日千里

# 一日三秋

**解釋**
形容思念殷切。

**例句**
妹妹到美國去了，我很想念她，真有一日三秋之感。

**近義詞**
朝思暮想

**反義詞**
漠不關心

一日三秋

---

# 一丘之貉

**解釋**
比喻同是卑劣的壞人。

**例句**
這兩幫人馬最近為了爭奪地盤，大打出手，真是一丘之貉。

**近義詞**
狐羣狗黨

**反義詞**
黑白分別

一丘之貉

# 一本正經

**解釋**

形容態度莊重、嚴肅。

**例句**

小弟弟才兩歲，卻一本正經地捧着報紙看，惹得大家哈哈大笑。

**近義詞**

道貌岸然

**反義詞**

油嘴滑舌

一本正經

本 本 本
正 正 正
經 經 經

# 一帆風順

**解釋**

做事順利，沒有遇到一點波折。

**例句**

近十年來他在事業上可以說是一帆風順，令人羨慕。

**反義詞**

一波三折

一帆風順

帆 帆 帆
風 風 風
順 順 順

# 一表人才

數字篇

**解釋**

外表軒昂出眾。

**例句**

在眾兄弟裏面，唯獨陳小榮長得一表人才，而且學有所成。

**近義詞**

一表堂堂

氣宇軒昂

**反義詞**

呆頭呆腦

一表人才

# 一往情深

**解釋**

感情深切，一味嚮往而不能抑止。

**例句**

嫂嫂雖已去世多年，哥哥卻仍一往情深，懷念不已。

**近義詞**

深情厚意

**反義詞**

朝三暮四

一往情深

# 一無所有

**解釋** 甚麼都沒有。

**例句** 洪水淹沒了他的莊稼，沖走了他的屋子，他變得一無所有了。

**近義詞** 一貧如洗

**反義詞** 富可敵國

一無所有

# 一言九鼎

**解釋** 比喻言辭極有份量。

**例句** 王老先生德高望重，一言九鼎，只要他說一句，甚麼都能辦到。

**反義詞** 人微言輕

一言九鼎

# 一成不變

**解釋**

死守舊法，不思變革。

**例句**

如果我們一味固守舊法，一成不變，就會被時代所淘汰。

**近義詞**

墨守成規

**反義詞**

千變萬化

# 一呼百應

**解釋**

形容接應的人多或聲勢烜赫。

**例句**

想不到吧？這個老人當年是一呼百應、權傾朝野的大將軍！

**近義詞**

一倡百和

**反義詞**

孤立無援

# 一言難盡

**解釋**
兩三句話，無法把事情説清楚。

**例句**
他的坎坷遭遇，提起來真是一言難盡啊！

**近義詞**
説來話長

**反義詞**
言簡意賅
言以蔽之

一言難盡
言 言 言
難 難 難
盡 盡 盡

# 一針見血

**解釋**
比喻言語和文章中肯深入。

**例句**
李生的話一針見血，指出了問題的癥結所在。

**反義詞**
隔靴搔癢

一針見血
針 針 針
見 見 見
血 血 血

# 一見如故

一見如故

**解釋**

初次見面就如老友一樣。

**例句**

他倆雖然初次見面，但一見如故，談得很投契。

**近義詞**

一拍即合

**反義詞**

相逢陌路
白頭如新

---

# 一見鍾情

一見鍾情

**解釋**

初次見面便產生愛慕的情感。

**例句**

他們在旅行中認識，彼此一見鍾情，不久就結婚了。

**近義詞**

一見傾心

**反義詞**

無動於衷

數字篇

# 一視同仁

**解釋**
平等對待任何人。

**例句**
父親為人寬厚，他對親友，不分貧富，都一視同仁。

**近義詞**
不分畛域

**反義詞**
厚此薄彼

# 一望無際

**解釋**
遼遠廣闊，看不到邊際。

**例句**
我從來沒有見過草原，一望無際，如此壯闊！

**近義詞**
一望無涯
一望無垠

# 一廂情願

**解釋**

單方面的如意想法。

**例句**

你不要一廂情願地想得這麼美，事情的結局可能完全出你意外。

**近義詞**

一意孤行

**反義詞**

兩相情願

一廂情願

廂 廂 廂
情 情 情
願 願 願

# 一揮而就

**解釋**

文思敏捷，揮筆即成。

**例句**

他只是略略構思，提起筆來，兩首七言律詩一揮而就。

**近義詞**

下筆成篇

**反義詞**

千錘百煉

一揮而就

揮 揮 揮
而 而 而
就 就 就

# 一落千丈

**解釋**

形容事物衰敗得非常迅速。

**例句**

那家銀行受擠提打擊之後，業務一落千丈。

**反義詞**

蒸蒸日上

一落千丈

落
千
丈

# 一勞永逸

**解釋**

辛苦一次，便可以永遠安逸。

**例句**

為求一勞永逸，興建這項水利工程必須妥善規劃。

**近義詞**

一了百了

**反義詞**

徒勞無功

一勞永逸

勞
永
逸

# 一意孤行

**解釋**

不聽別人忠告，堅持己見去做。

**例句**

他不聽大家的勸告，一意孤行，所以把事情弄糟了。

**近義詞**

獨斷獨行

**反義詞**

從善如流

一意孤行

# 一概而論

**解釋**

對不同性質的問題籠統地同樣看待。

**例句**

這是兩個性質完全不同的問題，怎麼可以一概而論？

**近義詞**

相提並論

**反義詞**

明辨是非

一概而論

# 一筆抹煞

**解釋**
輕率否定功績或優點。

**例句**
我們不能因為他犯了一次過錯，便把他往日的貢獻一筆抹煞。

**近義詞**
一筆勾銷

一筆抹煞

筆 筆 筆
抹 抹 抹
煞 煞 煞

# 一朝一夕

**解釋**
指短時間。

**例句**
她唱歌唱得那麼好，不是一朝一夕之功，而是長期苦練出來的。

**反義詞**
長年累月
日積月累

一朝一夕

朝 朝 朝
一
夕 夕 夕

一畫

21

# 一知半解

**解釋**

形容所知不多，理解膚淺。

**例句**

他對音樂只是一知半解，聽了這次室內演奏，亦談不出甚麼感想。

**反義詞**

融會貫通

一知半解

知 知 知
半 半 半
解 解 解

# 一鳴驚人

**解釋**

平時默默無聞，突然作出驚人之舉。

**例句**

她首次登臺表演，便博得滿堂喝彩，真是一鳴驚人啊！

**近義詞**

一飛沖天

**反義詞**

默默無聞

一鳴驚人

鳴 鳴 鳴
驚 驚 驚
人 人 人

# 一蹶不振

**解釋**
比喻受到挫折再也振作不起來。

**例句**
市面蕭條，華叔的生意更是一蹶不振，只好停業。

**近義詞**
一敗塗地

**反義詞**
蒸蒸日上

一蹶不振

# 一諾千金

**解釋**
形容說話極有信用。

**例句**
張先生極重信用，對誰都一諾千金，絕不食言。

**近義詞**
言出必行

**反義詞**
輕諾寡信

一諾千金

# 一曝十寒

**解釋**

比喻做事沒有恆心。

**例句**

學習外語切忌一曝十寒，否則永遠學不好。

**近義詞**

時作時輟

**反義詞**

夙夜匪懈

一曝十寒

# 七手八腳

**解釋**

形容十分忙亂。

**例句**

時間緊迫，大家七手八腳地忙亂了一陣，才把道具搬到舞台上去。

**反義詞**

有條不紊

七手八腳

# 七零八落

**解釋**
形容事物的凋殘、零亂。

**例句**
主人不在家，家裏的東西被竊賊翻得七零八落。

**近義詞**
亂七八糟

**反義詞**
井井有條

七零八落

七七七
零零零
八八八
落落落

# 九牛一毛

**解釋**
比喻極大數量中的極小數。

**例句**
比起你的億萬家財，這幾千元猶如九牛一毛，你又何必太吝嗇？

**近義詞**
一絲一毫

**反義詞**
太倉一粟

九牛一毛

九九九
牛牛牛
一一一
毛毛毛

# 九死一生

**解釋**

比喻極端危險。

**例句**

消防隊員冒着九死一生的危險，把孩子從大火中救了出來。

**近義詞**

危在旦夕

**反義詞**

安然無恙

九死一生

九 九 九

死 死 死

一 一 一

生 生 生

---

# 入木三分

**解釋**

刻畫或描寫得十分深刻。

**例句**

這部小說把主人公自私刻薄的個性刻畫得入木三分。

**反義詞**

輕描淡寫

入木三分

入 入 入

木 木 木

三 三 三

分 分 分

# 十全十美

**解釋**

完美無缺的意思。

**例句**

世間沒有十全十美的人，犯了錯誤能改正就好。

**近義詞**

盡美盡善

**反義詞**

美中不足

十全十美

# 十拿九穩

**解釋**

表示很有把握。

**例句**

小萍的學習成績很出色，考大學看來十拿九穩。

**近義詞**

萬無一失
胸有成竹

**反義詞**

心中無數

十拿九穩

# 十萬火急

**解釋**

非常急迫，不可遲延。

**例句**

敵人兵臨城下，我軍防禦單薄，援軍路遠未達，形勢十萬火急。

**近義詞**

急如星火

**反義詞**

不急之務

十萬火急

---

# 三五成羣

**解釋**

三個一伙，五個一羣。

**例句**

暑假期間，學生們都愛三五成羣到海灘去游泳。

**近義詞**

三三兩兩

三五成羣

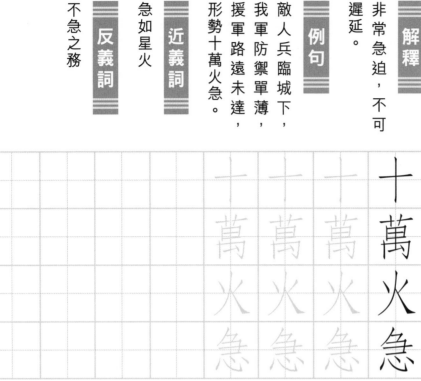

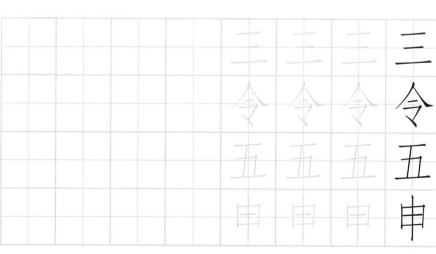

# 三心兩意

**解釋**
拿不定主意或意志不堅定。

**例句**
你趕快作出決定吧，不要再三心兩意耽擱時間了。

**近義詞**
心猿意馬

**反義詞**
一心一意

三心兩意

# 三令五申

**解釋**
再三命令告誡。

**例句**
經理已經三令五申，要求大家遵守制度。

**近義詞**
千叮萬囑

**反義詞**
敷衍了事

三令五申

## 三言兩語

**解釋**
幾句話。

**例句**
這樁事情複雜得很,三言兩語是説不清楚的。

**近義詞**
簡明扼要

**反義詞**
絮絮不休

三言兩語

三言兩語

## 三長兩短

**解釋**
指發生意外變故。

**例句**
姑媽只有你一個兒子,萬一你有甚麼三長兩短,叫她怎麼受得了?

**近義詞**
一差二錯

**反義詞**
安然無恙

三長兩短

三長兩短

# 三番兩次

**解釋**

好幾次。

**例句**

經過三番兩次的申訴，劉老伯的居屋問題終於得到圓滿的解決。

**近義詞**

三番五次

三番兩次

---

# 三頭六臂

**解釋**

比喻了不起的本領。

**例句**

他們人多勢眾，你縱有三頭六臂也無法對付。

**反義詞**

一無所長

三頭六臂

三畫

31

# 千言萬語

**解釋**
有滿肚的話要說。

**例句**
他們倆久別重逢，雖有千言萬語，卻不知從何說起。

**近義詞**
滔滔不絕

**反義詞**
片紙隻字
不置一詞

# 千辛萬苦

**解釋**
許許多多的艱難困苦。

**例句**
他翻山越嶺，歷盡千辛萬苦，才從敵人的俘虜營裏逃回來。

**近義詞**
飽經風霜

**反義詞**
輕而易舉

# 千軍萬馬

**解釋**

兵馬眾多，軍力雄厚之意。

**例句**

貝多芬的英雄交響曲氣勢磅礡，聽來有如千軍萬馬奔騰，令人振奮！

**反義詞**

一兵一卒

千軍萬馬

# 千恩萬謝

**解釋**

再三感謝。

**例句**

顏先生對眾人幫他尋回失蹤的女兒，自是千恩萬謝。

**近義詞**

感恩戴德

**反義詞**

恩將仇報

千恩萬謝

# 千頭萬緒

**解釋**

形容事物複雜紛亂。

**例句**

這件事千頭萬緒，不知從何做起呢！

**近義詞**

千絲萬縷

**反義詞**

有條不紊

千頭萬緒

千 千 千
頭 頭 頭
萬 萬 萬
緒 緒 緒

# 千篇一律

**解釋**

比喻文章、言談、處事公式化。

**例句**

這位作家寫的作品千篇一律，都是一些無病呻吟的東西。

**近義詞**

千人一面

千篇一律

千 千 千
篇 篇 篇
一 一 一
律 律 律

# 千方百計

**解釋**
用盡各種方法。

**例句**
為了讓孩子繼續唸大學，她千方百計地去籌措學費。

**近義詞**
想方設法

**反義詞**
一籌莫展
無計可施

千方百計

# 千變萬化

**解釋**
形容變化非常多。

**例句**
山裏的氣候千變萬化，剛才還是陽光燦爛的，一眨眼又下起雨來。

**近義詞**
變化莫測

**反義詞**
千篇一律
一成不變

千變萬化

# 子然一身

**解釋**
喻孤單單的一個人。

**例句**
自從父母去世後，他便子然一身，過着無依無靠的生活。

**近義詞**
孤苦伶仃
形單影隻

子然一身

---

# 不可一世

**解釋**
形容極其狂妄自大。

**例句**
他當了經理後，便擺出一副不可一世的神態，使人反感。

**近義詞**
目中無人

**反義詞**
禮賢下士

不可一世

# 不名一文

**解釋**

窮得身上一個錢也沒有。

**例句**

經過幾年的揮霍，如今他已窮愁潦倒，不名一文。

**近義詞**

囊空如洗

**反義詞**

腰纏萬貫

# 不堪一擊

**解釋**

禁不起一打。

**例句**

他雖然肥胖得像個龐然大物，卻是羸弱得不堪一擊。

**近義詞**

弱不禁風

**反義詞**

堅如磐石

# 六神無主

**解釋**

形容心慌意亂，不知如何是好。

**例句**

聽説孩子不見了，她急得六神無主。

**近義詞**

方寸已亂
不知所措

**反義詞**

從容不迫

六神無主

# 六親不認

**解釋**

所有親戚，一概不認。

**例句**

過去我們收養了他，現在找他幫忙，他竟六親不認了。

**近義詞**

寡情絕義

**反義詞**

與人為善

六親不認

# 日上三竿

**解釋**

太陽已經升得很高了。

**例句**

已經日上三竿了，你怎麼還沒起牀？

**近義詞**

紅日高照

日上三竿

# 五光十色

**解釋**

形容色彩繽紛，品種繁多。

**例句**

這家商店的貨品陳列得五光十色，吸引了不少顧客。

**近義詞**

五花八門
形形色色

**反義詞**

千篇一律

五光十色

## 半斤八兩

**解釋**

比喻彼此本事普通，不分上下。

**例句**

這兩個拳擊手技藝普通，半斤八兩，看來誰也打不過誰。

**近義詞**

難分高下
不分上下

**反義詞**

截然不同

半斤八兩

## 四分五裂

**解釋**

比喻不統一。

**例句**

二十年代初期的軍閥割據，使中國又一次陷於四分五裂的局面。

**反義詞**

團結一致

四分五裂

# 四平八穩

例句

這座體育館雖然外型並不精巧，但卻建造得四平八穩，堅固非常。

近義詞

穩如泰山

反義詞

東倒西歪

四平八穩

# 四通八達

解釋

形容交通便利。

例句

香港的交通四通八達，出行異常方便。

近義詞

暢通無阻

反義詞

水泄不通

四通八達

百孔千瘡

**解釋**

比喻損壞或毛病極多。

**例句**

這座村屋年久失修，百孔千瘡，破爛得不像樣子。

**近義詞**

滿目瘡痍

**反義詞**

十全十美

百依百順

**解釋**

形容一味順從。

**例句**

無論獨生女提出甚麼要求，這對老年夫婦總是百依百順。

**近義詞**

言聽計從

**反義詞**

針鋒相對

數字篇

42

# 孤注一擲

**解釋**

比喻使出全部力量，作最後一次冒險。

**例句**

他把所有財產孤注一擲炒樓，結果全部蝕光。

**反義詞**

舉棋不定

孤注一擲

# 風靡一時

**解釋**

形容某一事物在一段時期內極為流行。

**例句**

這首歌曲在十年前曾風靡一時。

**近義詞**

風行一時

**反義詞**

久盛不衰

風靡一時

六至九畫

# 推三阻四

**解釋**

用種種藉口推托、阻攔。

**例句**

今天輪到你打掃屋子，你可別再推三阻四啊！

**反義詞**

求之不得

推三阻四

# 莫衷一是

**解釋**

意見分歧，不能斷定哪一個對。

**例句**

有關那幢樓房倒塌的原因，街坊們議論紛紛，莫衷一是。

**近義詞**

言人人殊

**反義詞**

異口同聲

莫衷一是

# 殺一儆百

**解釋**

處罰或殺一個人以警戒眾人。

**例句**

為整頓校風，校長開除了一名壞學生，期收殺一儆百之效。

**近義詞**

以一警百
殺雞儆猴

**反義詞**

既往不咎

殺一儆百

# 萬眾一心

**解釋**

形容團結一致。

**例句**

我們必須萬眾一心，才能抵抗外來侵略。

**反義詞**

一盤散沙
各不相謀

萬眾一心

# 萬紫千紅

**解釋**

形容百花齊放的春景。

**例句**

春天來了，公園裏的花萬紫千紅，吸引了無數遊客。

**近義詞**

姹紫嫣紅

**反義詞**

落花流水

萬紫千紅

萬 萬 萬
紫 紫 紫
千 千 千
紅 紅 紅

---

# 萬無一失

**解釋**

絕對有把握的意思。

**例句**

這些首飾，你怕放在家裏不安全，放進銀行保險櫃就萬無一失了。

**近義詞**

十拿九穩

**反義詞**

破綻百出

萬無一失

萬 萬 萬
無 無 無
一 一 一
失 失 失

數字篇

# 萬壽無疆

**解釋**

萬年長壽，永遠生存。

**例句**

祖母生日的那天，我們為她訂了個大蛋糕，祝賀她萬壽無疆。

**近義詞**

壽比南山

**反義詞**

朝生暮死

萬壽無疆

# 舉一反三

**解釋**

從懂得一點類推而知其他事。

**例句**

我不可能講得面面俱到，重要的是你能舉一反三，觸類旁通。

**近義詞**

觸類旁通
聞一知十

舉一反三

# 小學生成語硬筆字帖

數字篇

編著
萬里機構編輯部

責任編輯
李穎宜

美術設計
鍾啟善

排版
辛紅梅　　何秋雲

出版者
萬里機構出版有限公司
香港北角英皇道499號北角工業大廈20樓
電話：2564 7511
傳真：2565 5539
電郵：info@wanlibk.com
網址：http://www.wanlibk.com
　　　http://www.facebook.com/wanlibk

發行者
香港聯合書刊物流有限公司
香港新界大埔汀麗路 36 號
中華商務印刷大廈 3 字樓
電話：2150 2100
傳真：2407 3062
電郵：info@suplogistics.com.hk

承印者
中華商務彩色印刷有限公司
香港新界大埔汀麗路 36 號

出版日期
二零二零年一月第一次印刷